中国画入门·泉瀑

李元勋　著

上海书画出版社

目　录

前　言

　　中国画的传承，其实是一种程式的接续，凡山水、花鸟、人物皆有模式范本可依，以此入手，可先得其形再入其道。此为基石，高楼大厦皆由此而起。

　　中国画的学习过程往往是从临摹作开端的，就初学者而言，这是一种易把握又见效的学习方法：其一，可以较快地熟悉所绘物体的造型形象；其二，可以学习技法掌握方法。由此，此举对日后的进一步深入学习大有裨益。

　　学习方法既已确定，范本的选择亦不可随意而为，虽历代有不少精品佳构，然初学者并不易把握，究其原因，皆由于不明作画的先后顺序而不得要领。鉴于此，本社选编了这套《中国画入门》丛书，每一册以一个题材为主，解析一种技法，由简入繁，由浅入深，由局部到整体分成若干个教程，循序渐进。一则可使初学者一步一步地熟悉技法，掌握技法，二则可以举一反三，触类旁通，达到更高境界。

　　这套书的作者都是在各自的领域里有所建树的名画家，他们从事创作，对教育也颇有心得，以他们的经验和富于表现力的技法演示以及科学的教学设计与安排，读者一定会从中受益的。

　　本册为《中国画入门·泉瀑》。为便于广大初学者掌握表现泉瀑的绘画技巧，本书以写意画法作为入手，采用步骤图的形式，详尽地介绍了表现程序和技法手段。

　　在学习过程中，初学者除了按书中的要求练习外，更应多多地深入生活，做一些必要的写生，以利于增强理解，将对象表现得更生动自然，更艺术化。

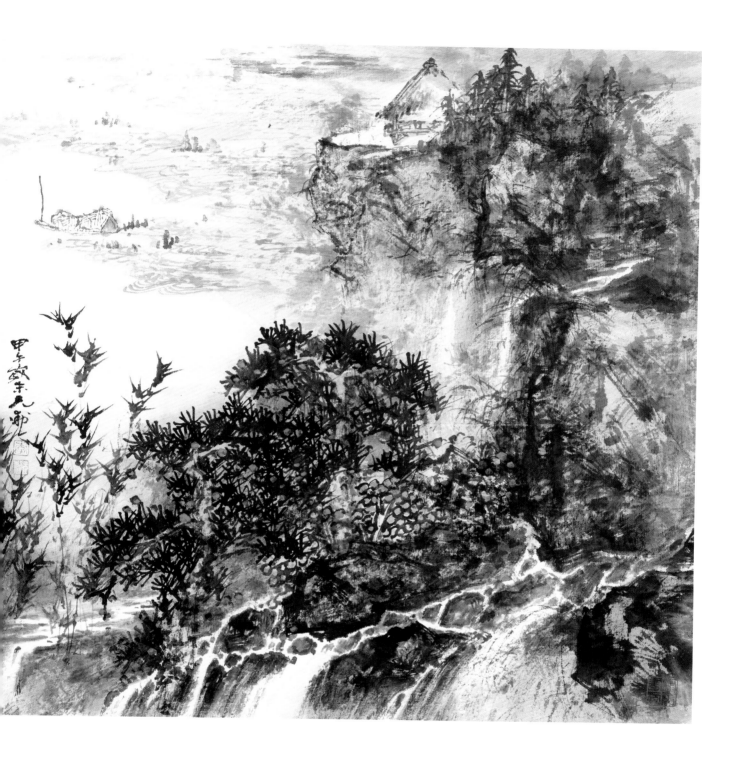

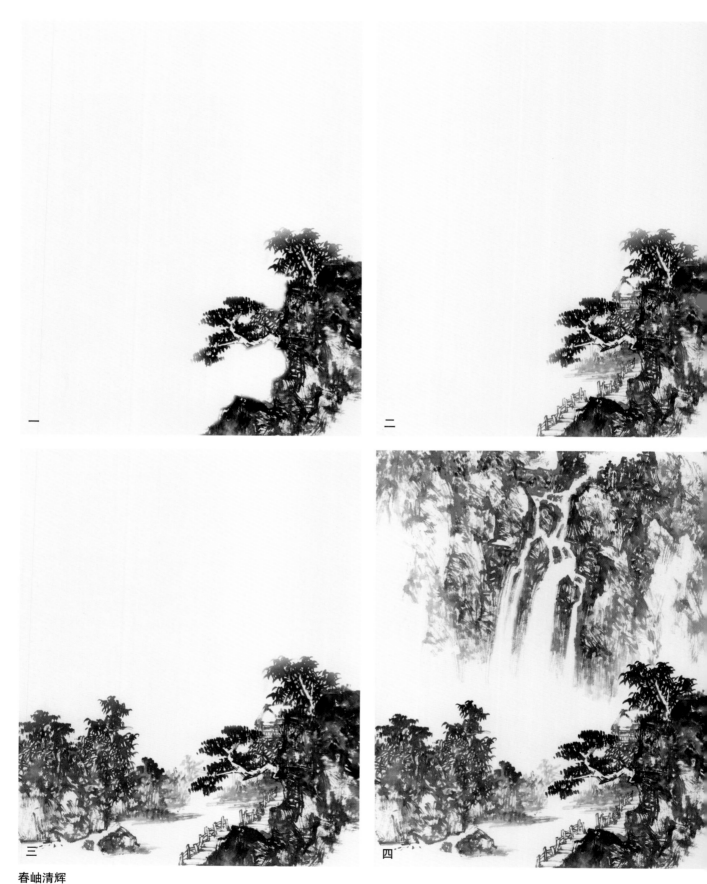

画石壁飞瀑图，首先要安排好瀑布的造型，考虑好在画面上所占的位置，须令其曲折跌宕，产生宏大的气势。瀑布应上实下虚，

春岫清辉

虚处连接水雾。

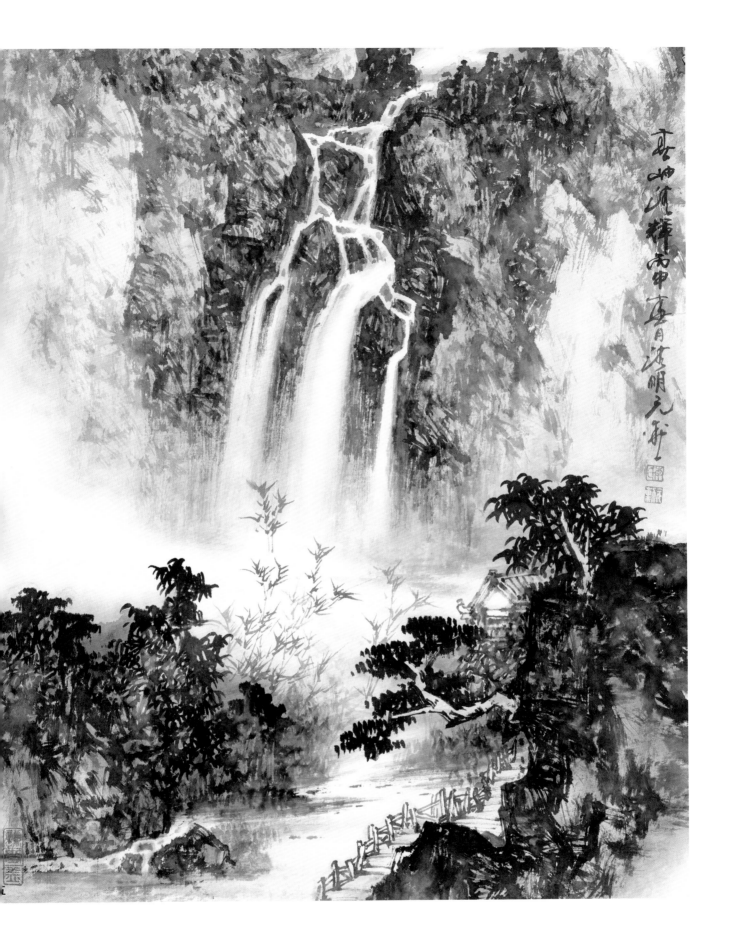

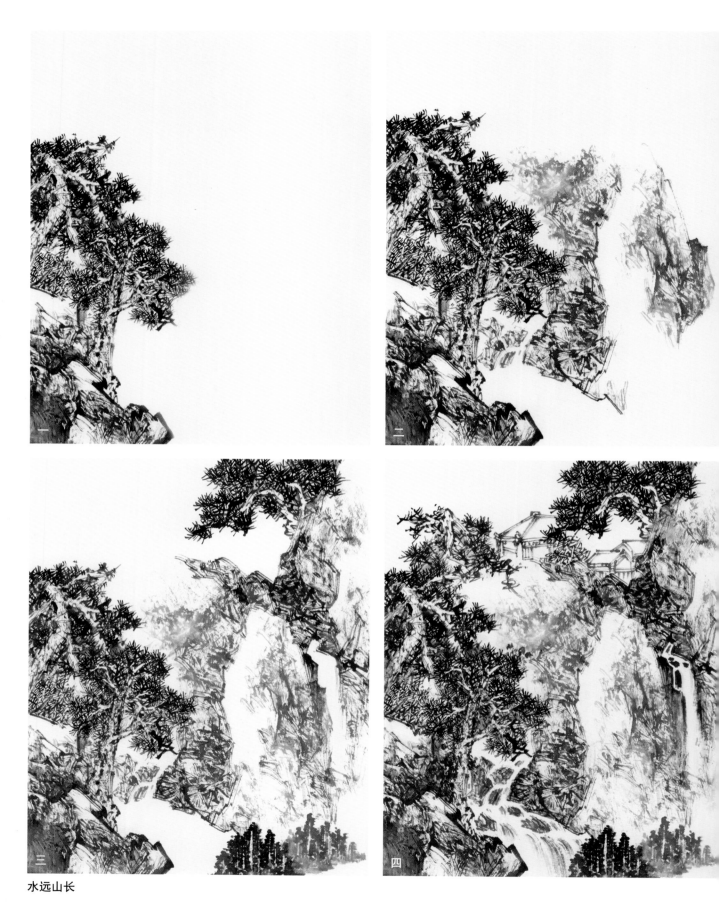

水远山长

　　以松石配泉瀑，除了重点刻画泉瀑外，松树的布局及刻画也是十分重要的。苍劲的松树与潺潺流水的有机结合，造就的是松风水声的幽幽意境。

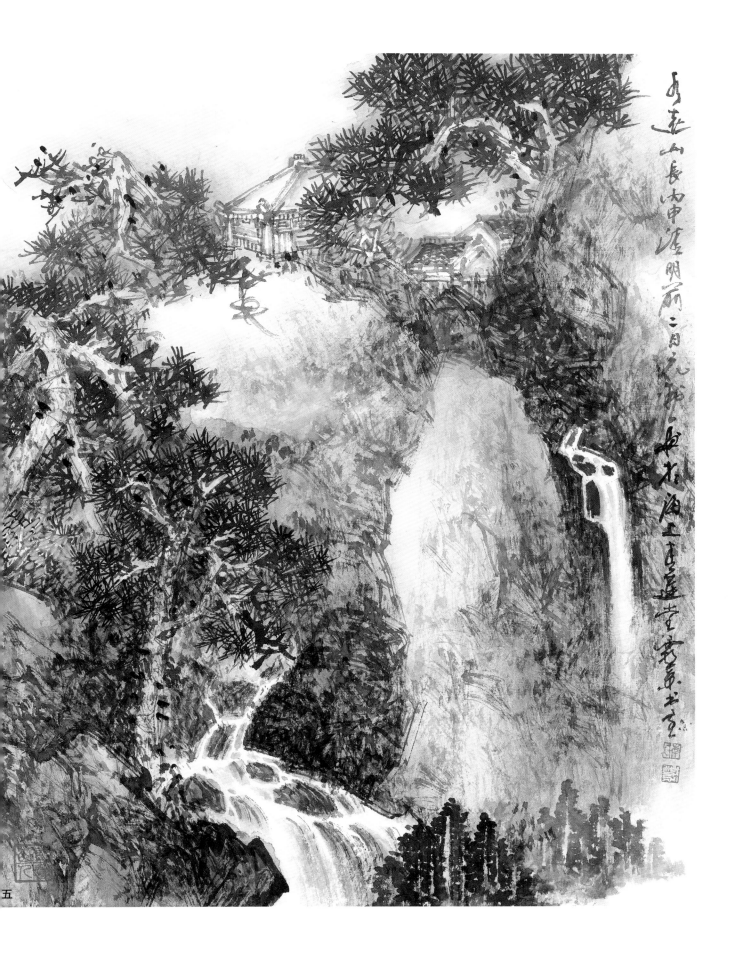

五

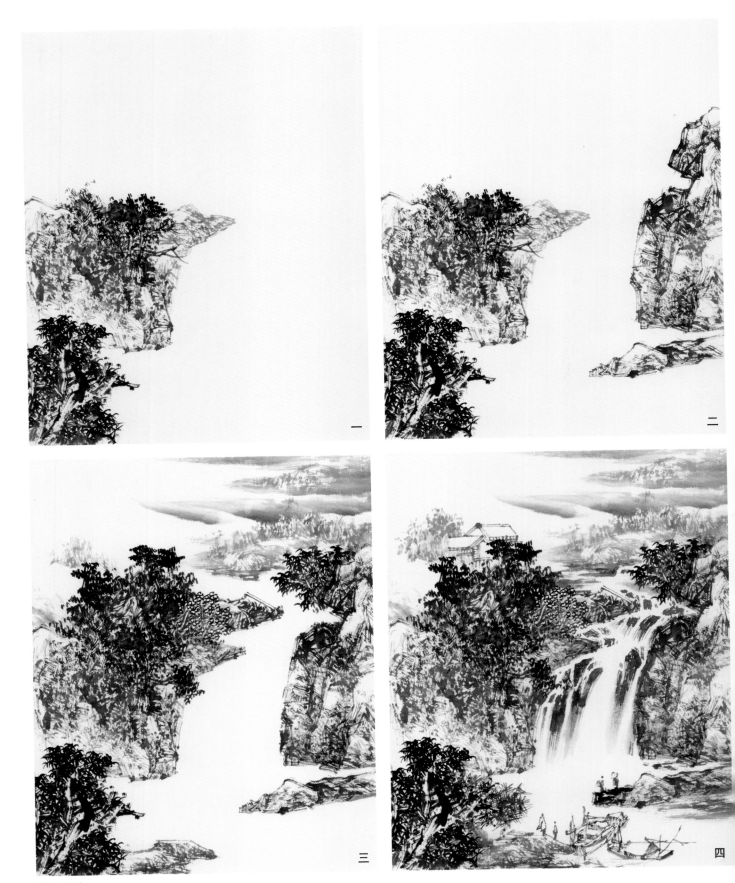

澄心精神

　　此幅构图略带俯视，表现了溪泉自远方缓缓而来，至近处遇落差转而成飞瀑的秀美景色。画这样的景观，泉瀑中裸露之石的铺排组合尤为重要，既要聚散合理，又要讲究层次，否则就无法表现流泉层叠、飞瀑直下的韵味。

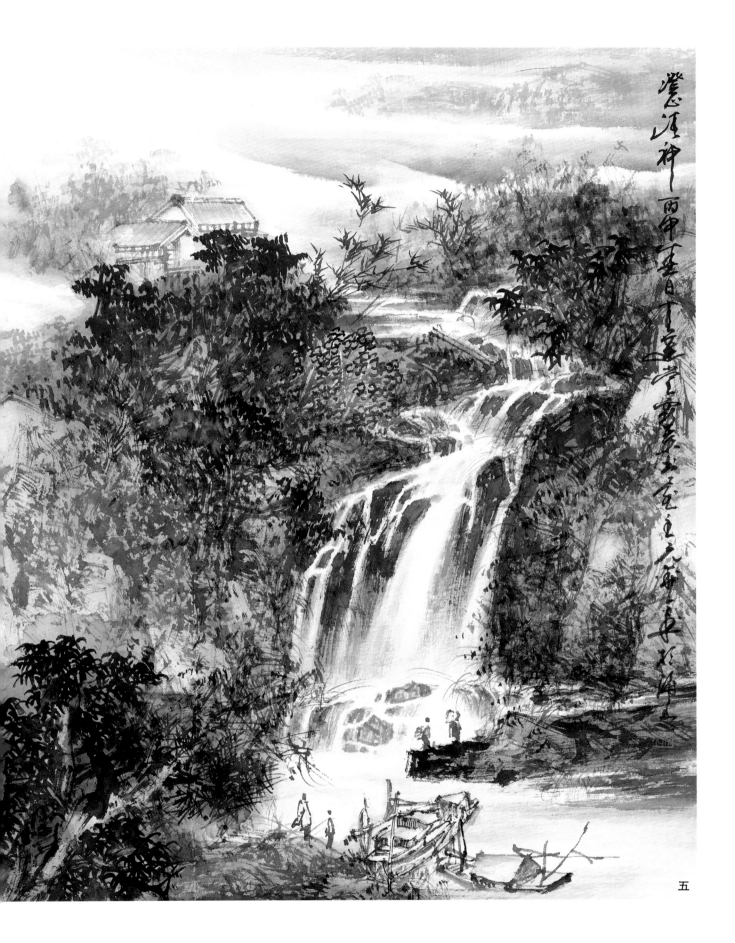

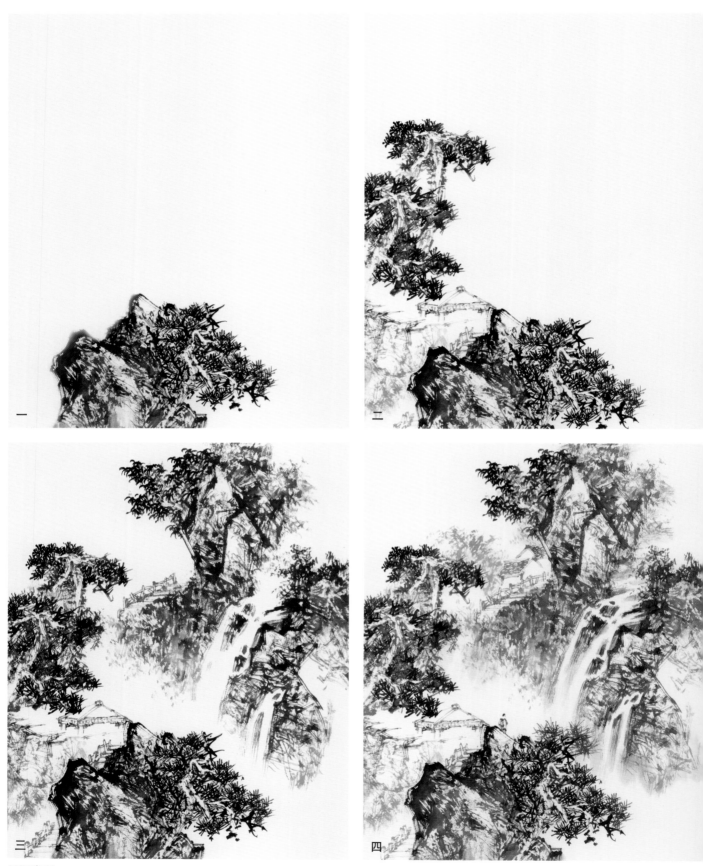

寻源赏瀑

　　是图表现的是观瀑赏景之意境。构图以山为主，飞瀑所占比例较小，却因其在画面中起到了画眼的作用，依旧夺人眼球。配景中的山石林木须画得深一些，由此衬托飞流之白亮。

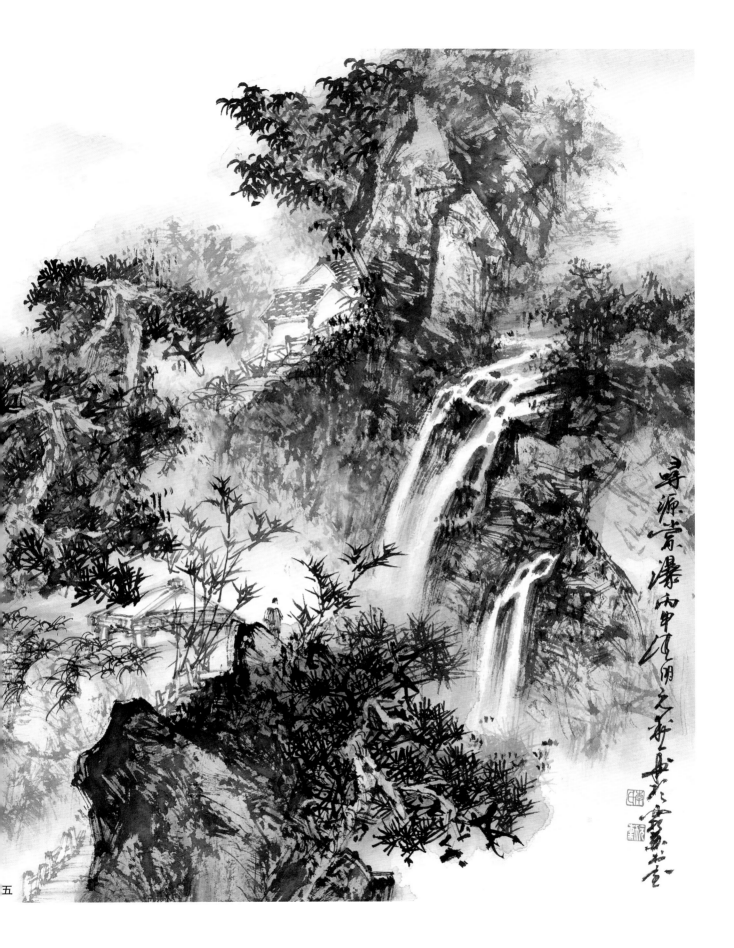

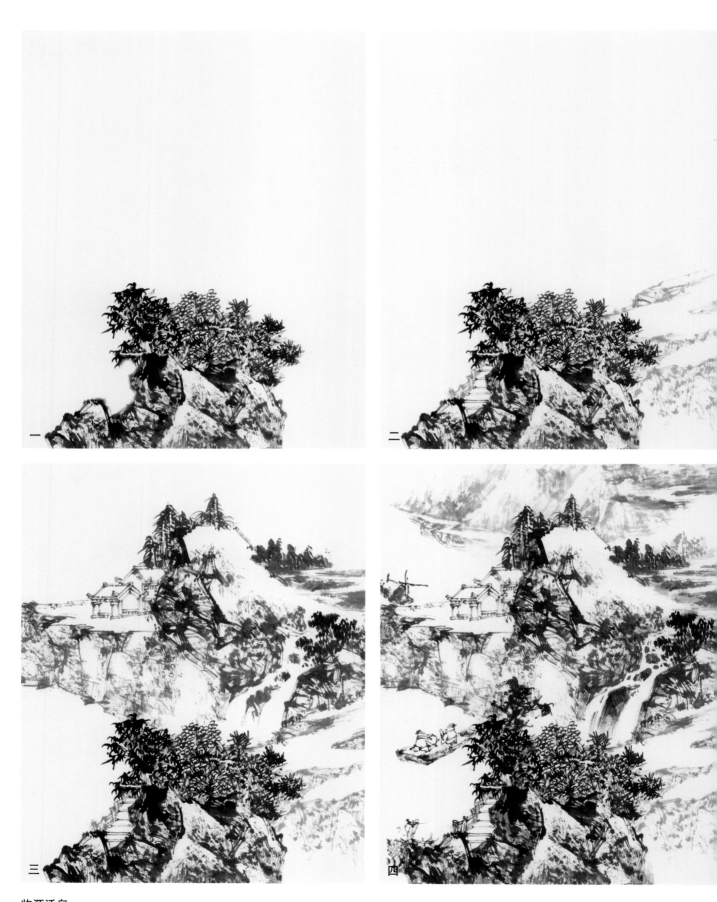

临源活泉

　　远处山溪，近处飞瀑，飞瀑尽头是河流。作画须得物理，自然规律中自有美妙之处。

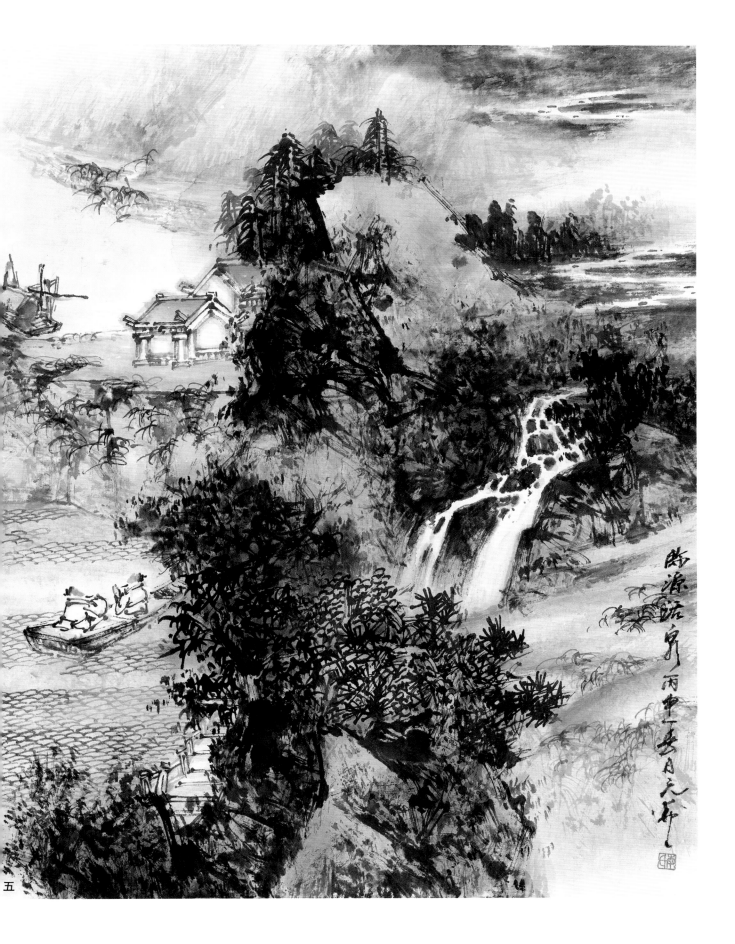

桃源活泉 丙申暮月元科

五

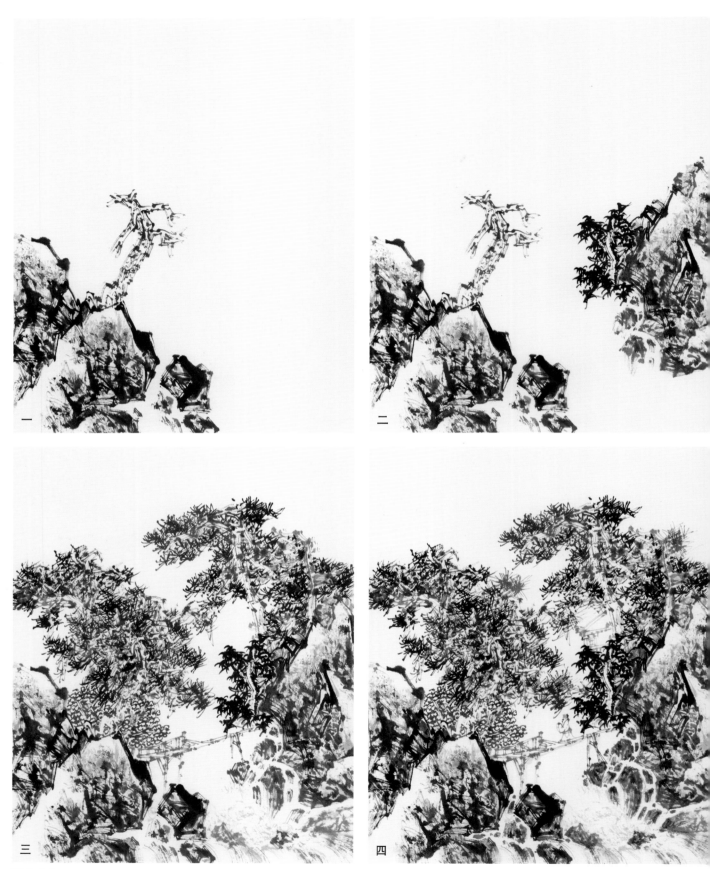

湖光山色

此幅乃湖、山、瀑的组合图。远处波光粼粼，风帆远去，近处林木苍郁，泉流汩汩。有小桥连接两山，茅屋隐约，幽幽之情境也。

14

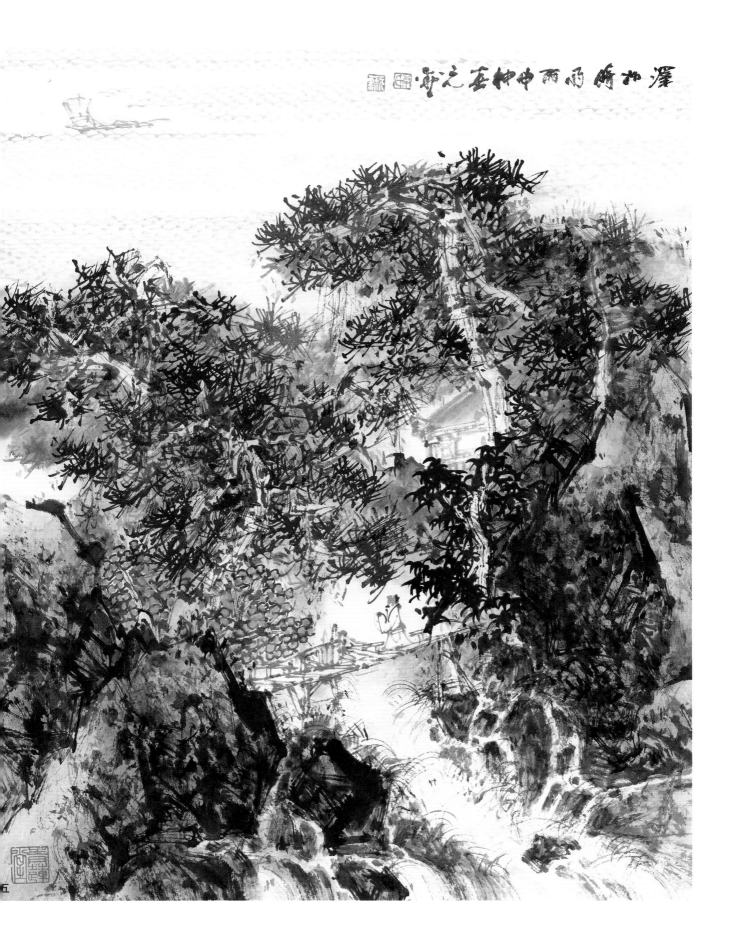

澤如時雨雨中神山之五 甲申 石齊

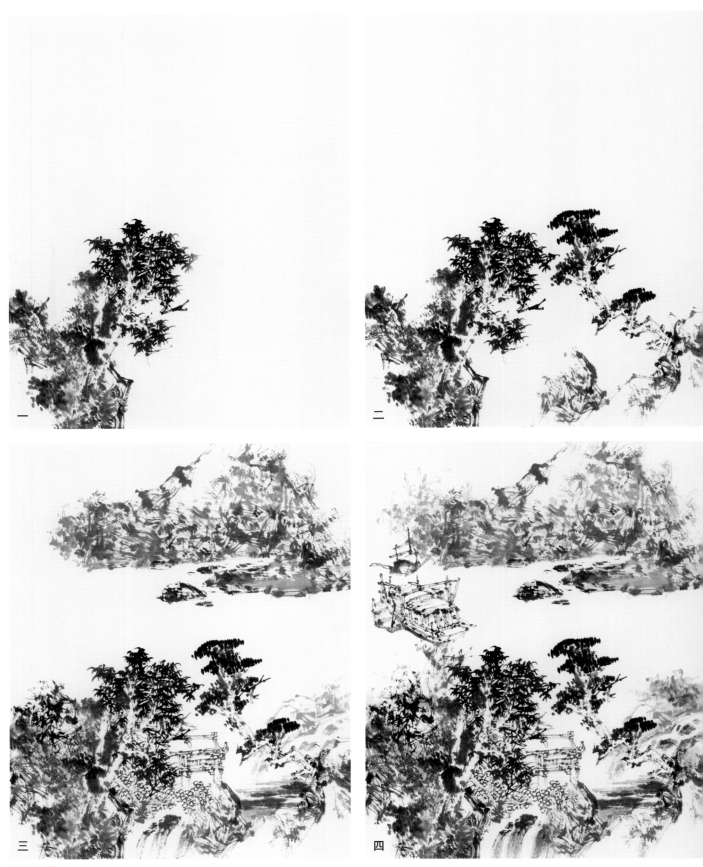

泉湖寄情

　　湖亦水，瀑亦水，湖为蓝，瀑留白，相互衬托，既分又合。特别重要的是，前景中高大的树木必须画得黑重些，以此压阵，也起到加强反差的作用。

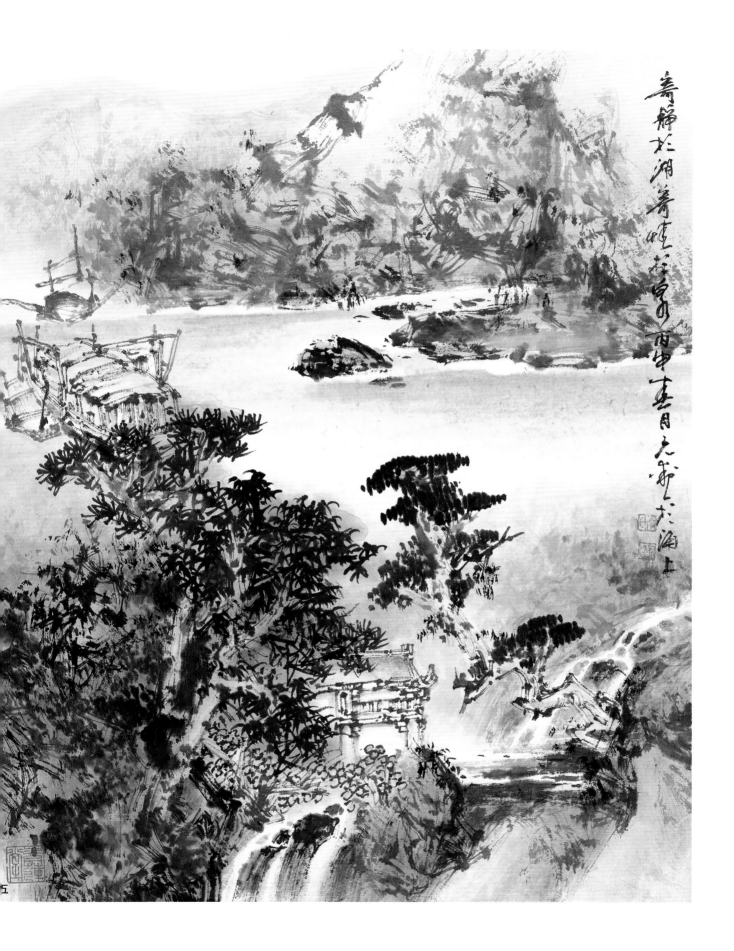

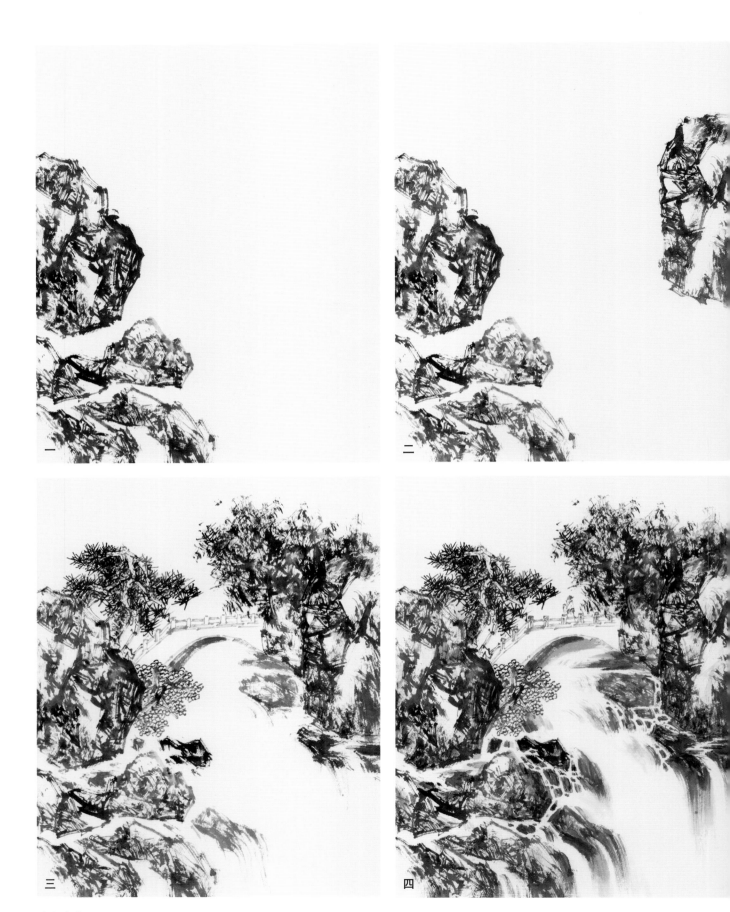

访泉人家

是图为小景，却要画出大气场。泉流穿桥而过，宽处宽，窄处窄，要画得有变化，强调跌宕起伏之节奏感。

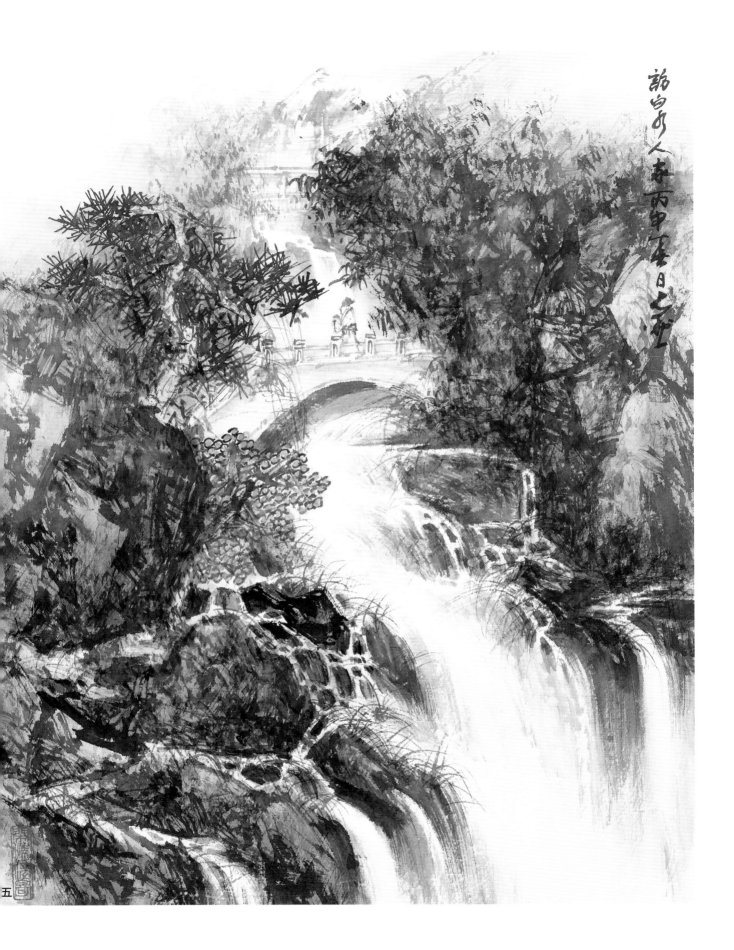

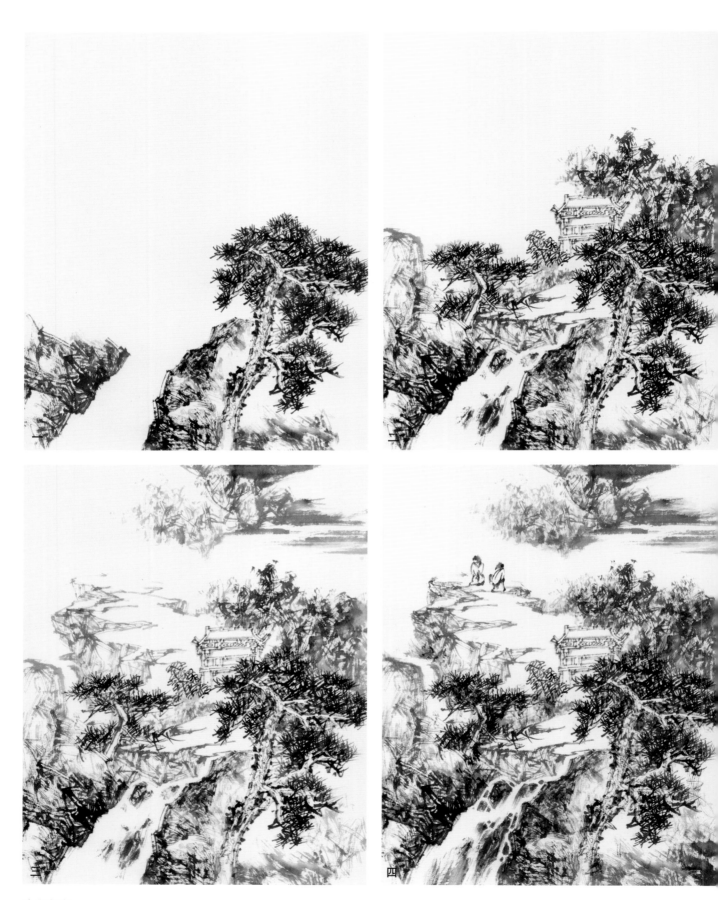

论道泉崖

　　此幅以树石为主景，流泉飞瀑用作点景。就点景而言，所起的作用不仅仅是悦目，用得恰当，是可以盘活画面的，此为一例。

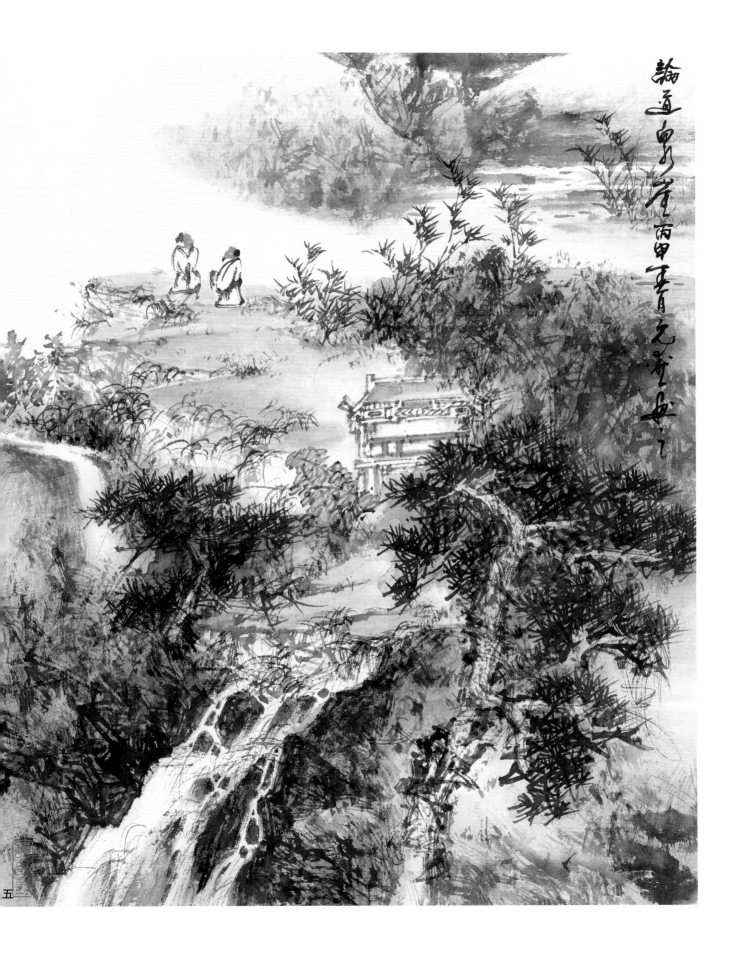

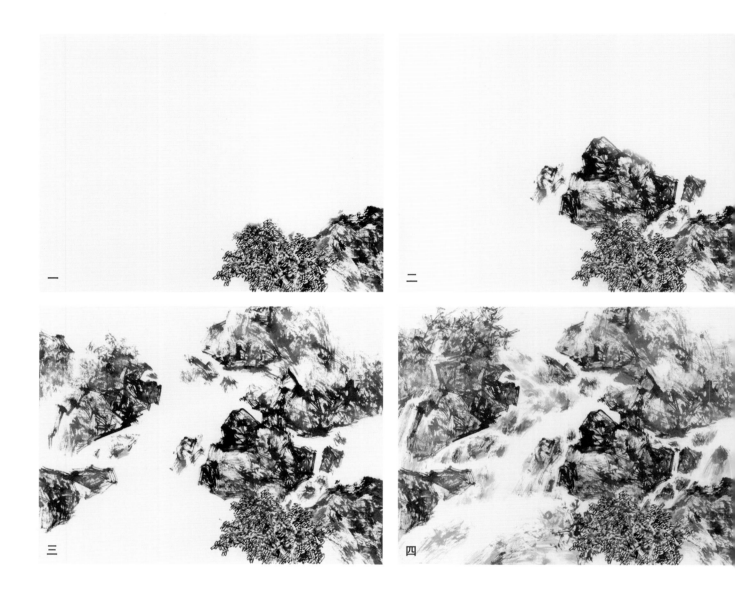

一

二

三

四

泉清润石

　　山中一角常见之景。画山涧激流，很重要的是要将野趣表现出来，须将乱石、草木作有机的整合，先布置石块再加草木，水流※
湍急并有层次。

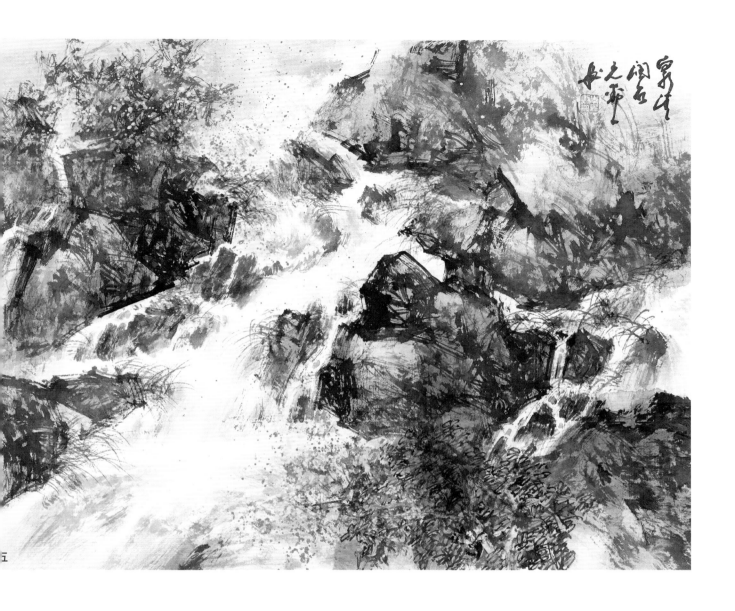

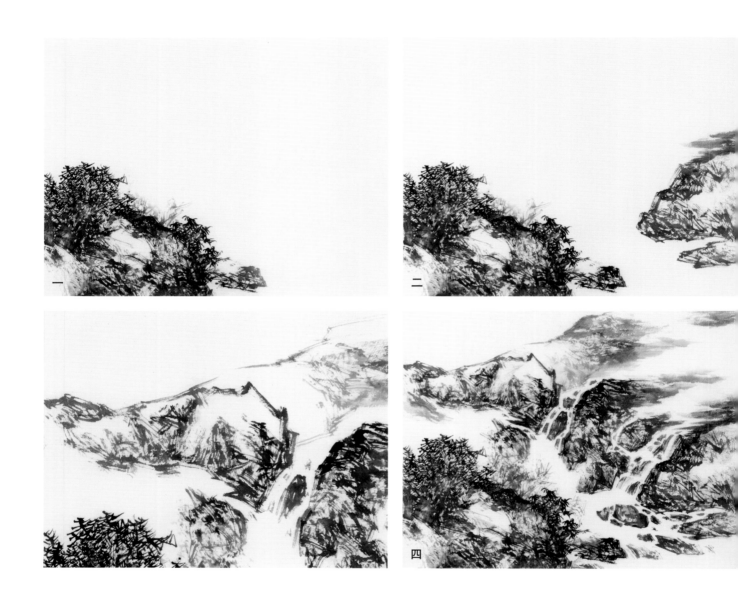

白云清润

　　表现云瀑的作品，特别要注意空间感的处理，留白很重要。云雾处要层层烘染，使之产生厚度与动感。泉水的布局要合理有化，其他配景的山石可画得深一些，以此来衬托云瀑之白亮。

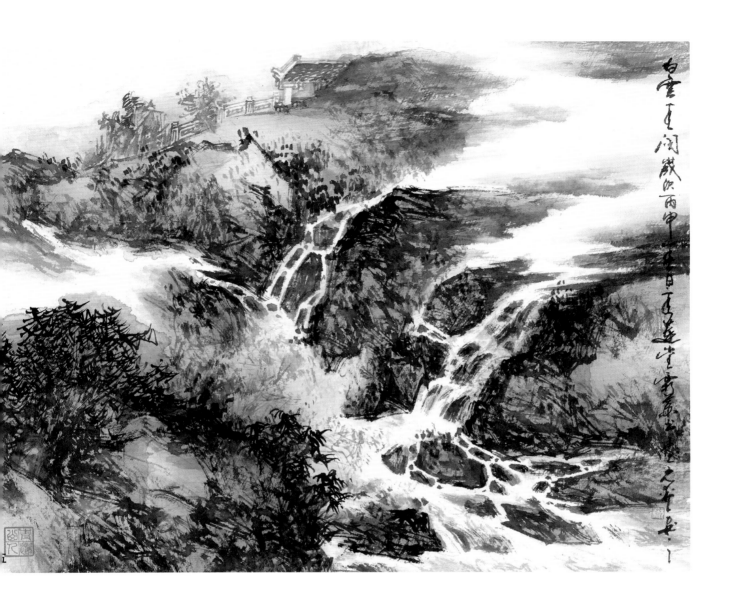

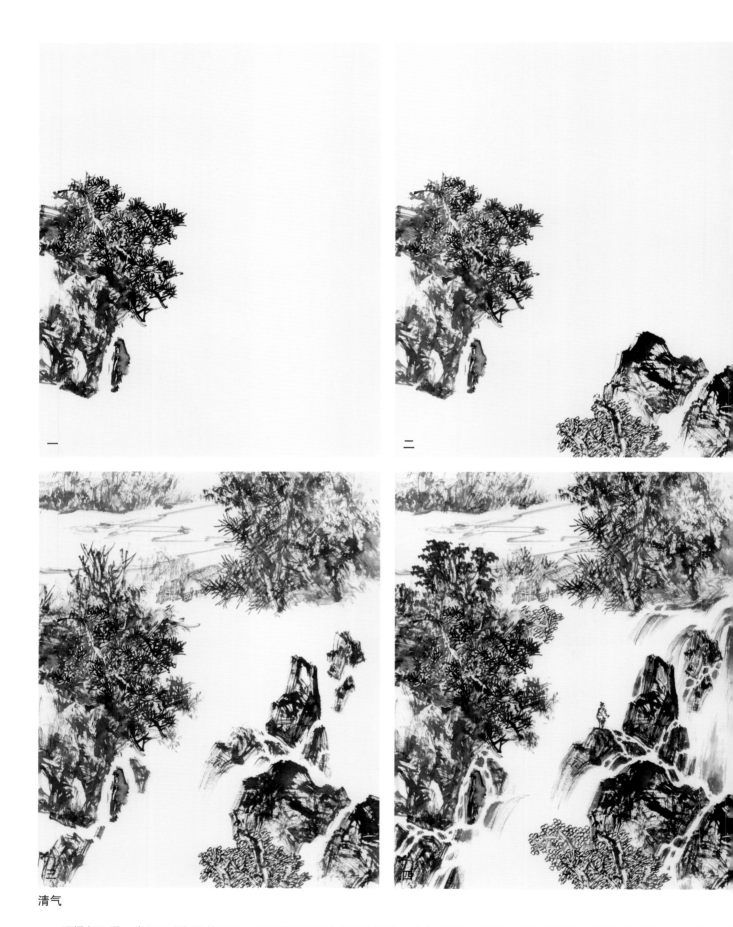

清气

　　沼泽与飞瀑，类同于湖与瀑的关系，不同的是沼泽内有水生植物，且茂密遍布，故施色需有所照顾。飞瀑一如其他，画时考虑构图及画面需要，随时作必要的调整，使之达到最佳效果。

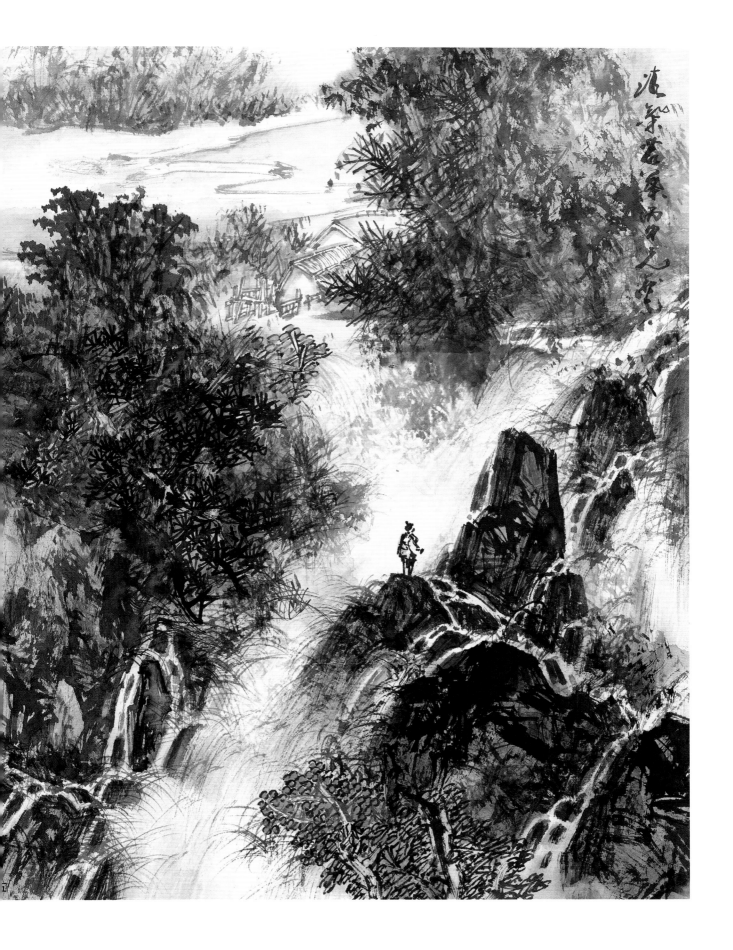

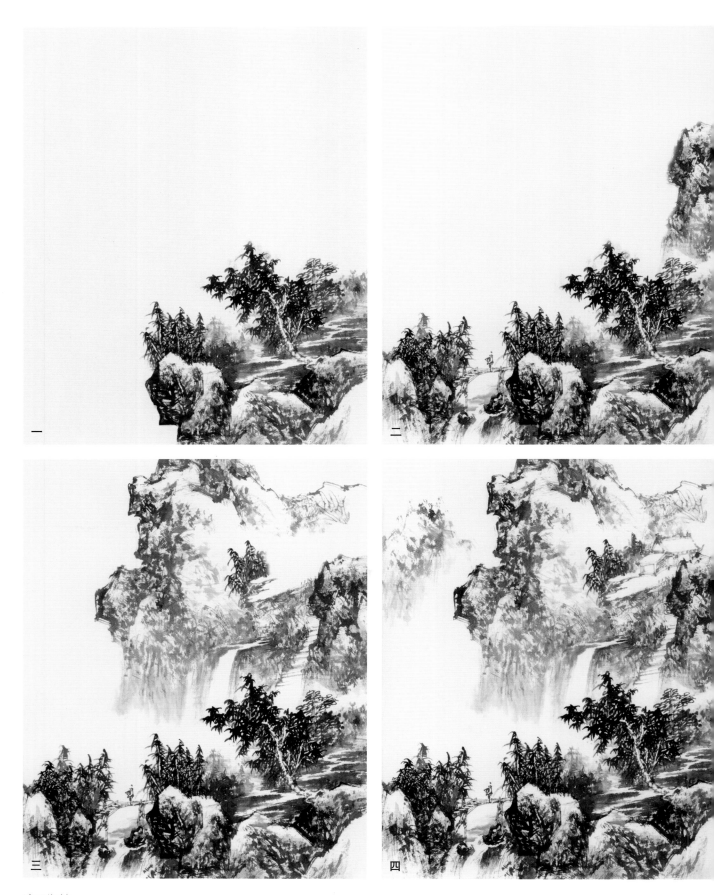

清翠涧岫

　　是图以高远手法写山水。瀑布从高处挂落，有山高水长之意境。

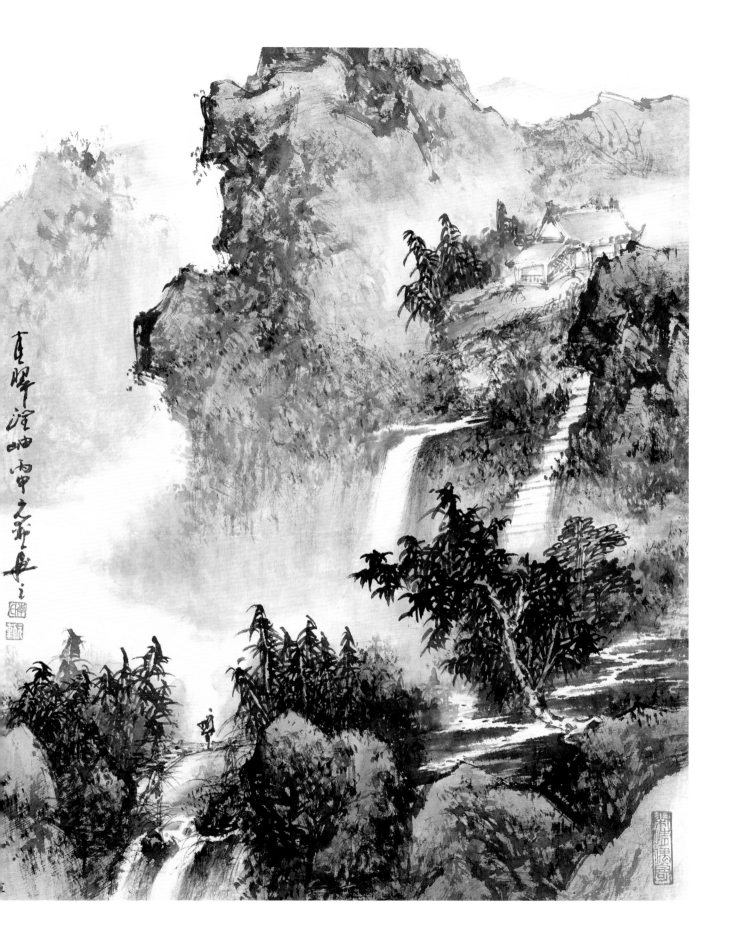

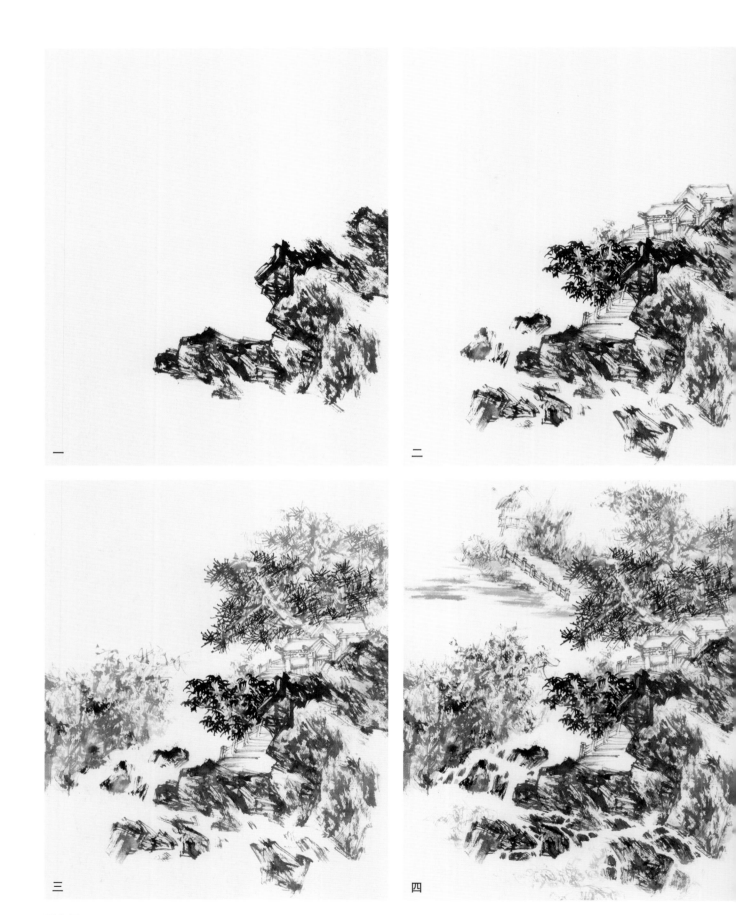

一

二

三

四

溪泉图

　　小溪是泉瀑的源头，要画出深远的感觉。丛树须葱郁，山石宜较深，泉、石互为衬托，可得佳境意趣。

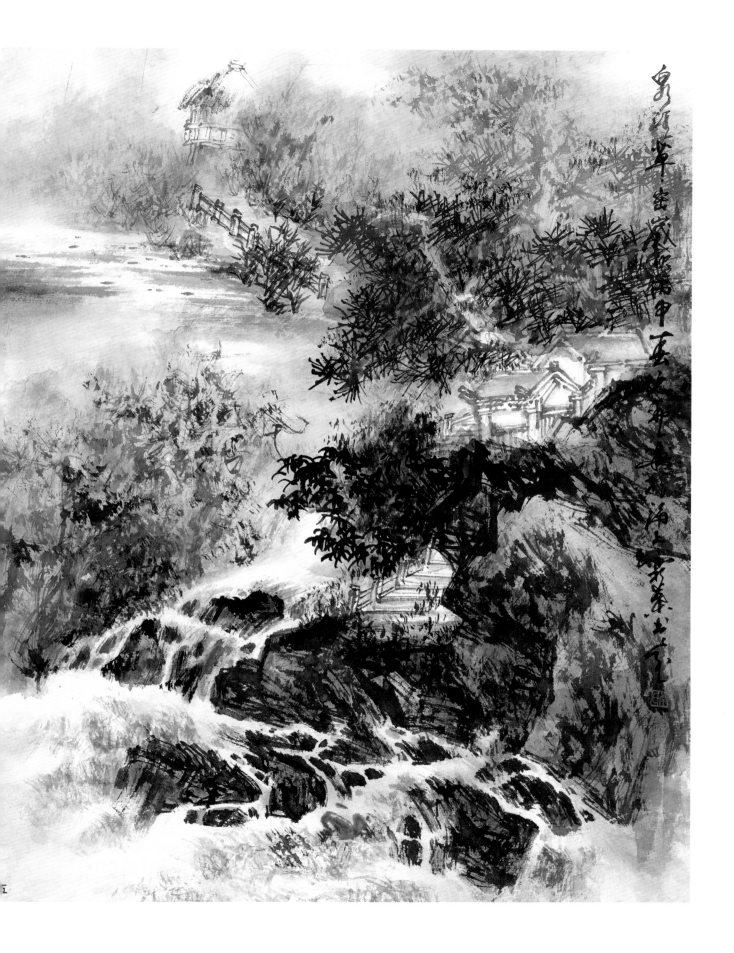

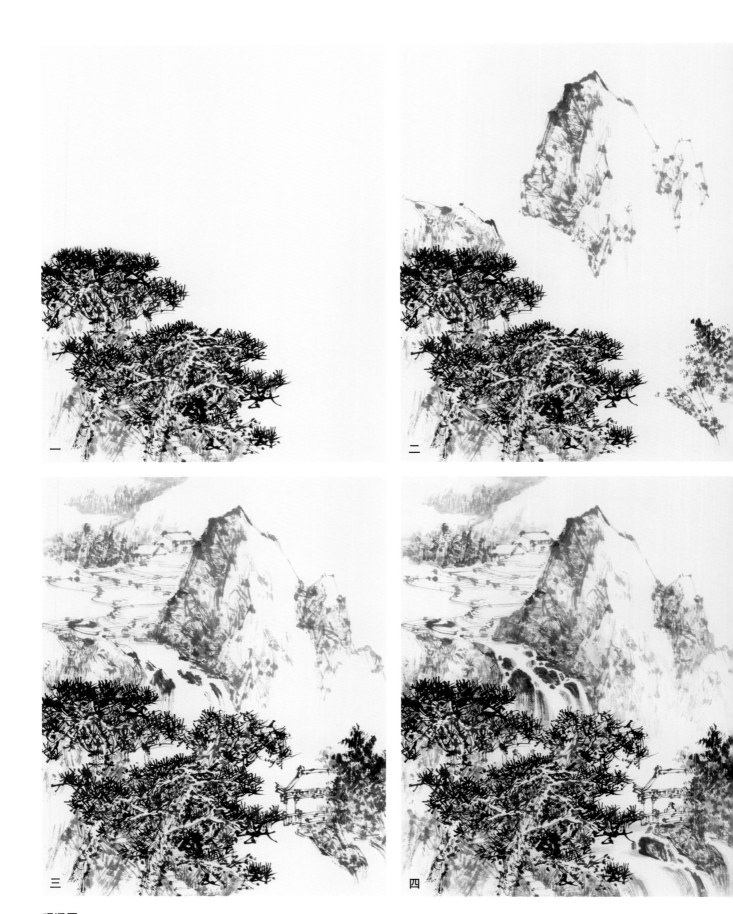

观瀑图

　　山高瀑远，松风水声，高士观瀑，酝酿诗作，是为意境。

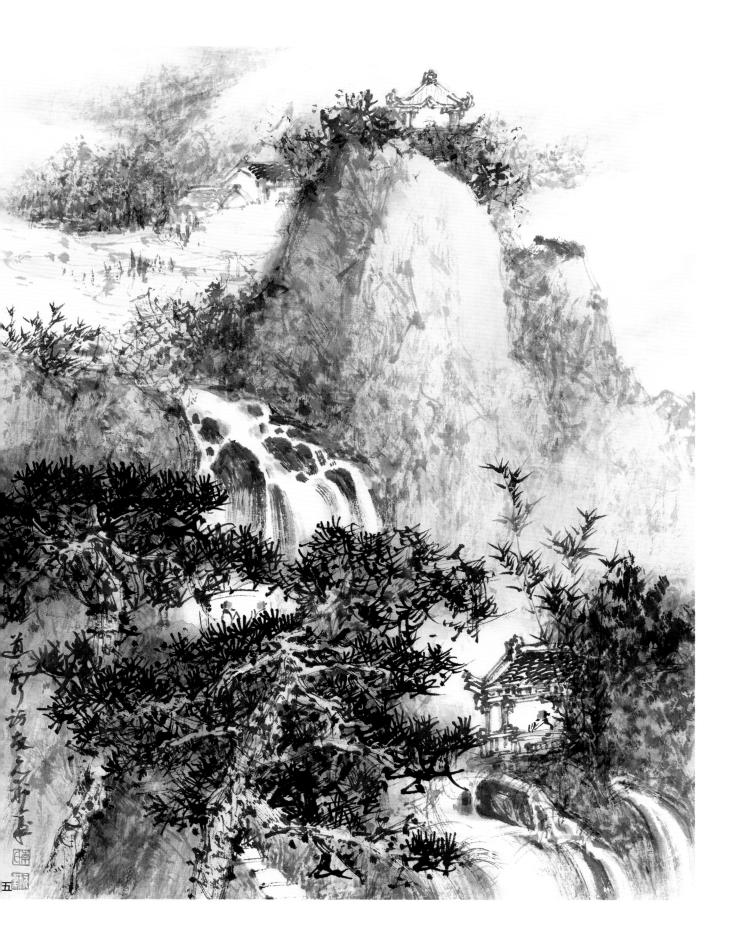

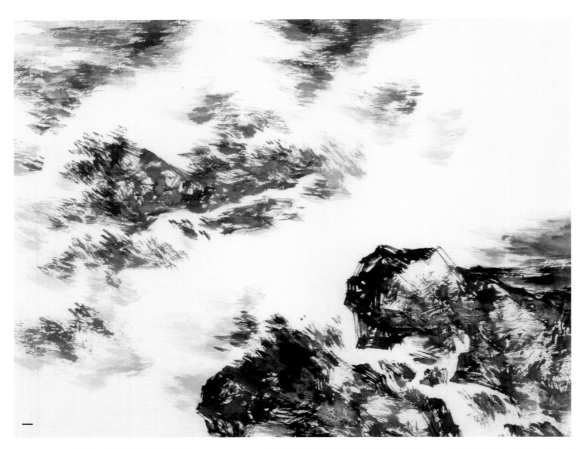

一

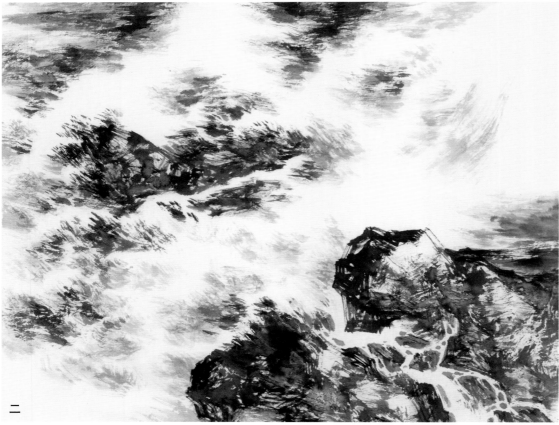

二

惊涛拍岸

　　此是另类的泉瀑画法，应是海浪扑岸形成的状况。

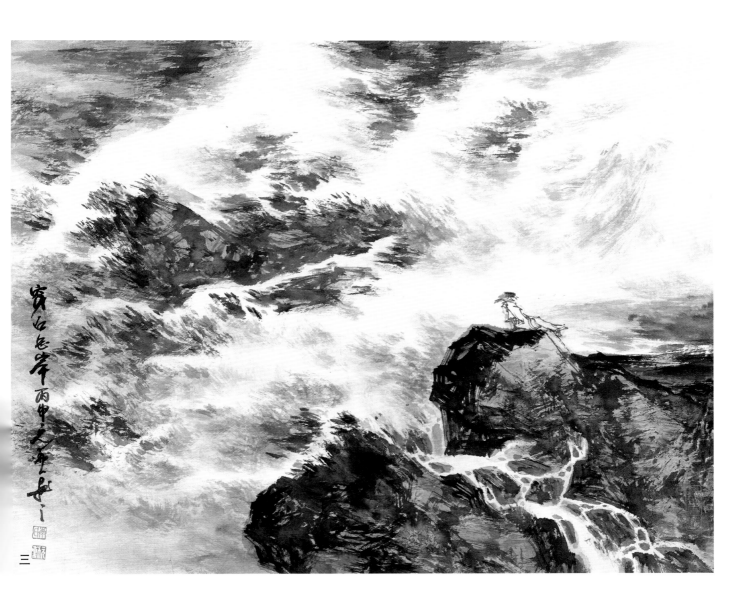

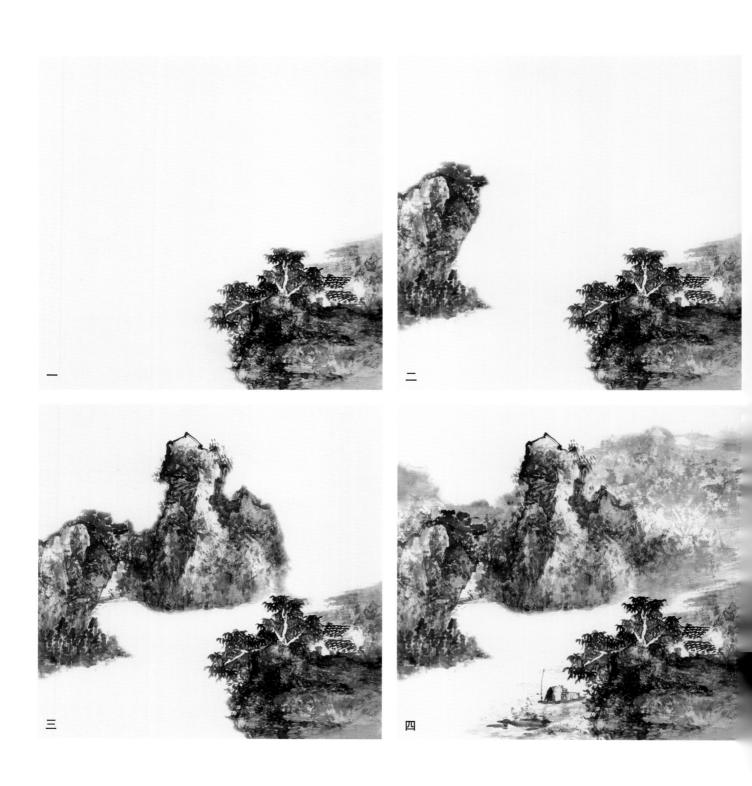

溪山图

 是图平常，却有内涵，是小曲，不张扬，溪平流缓，村舍渔舟，平民生活即如此。意境也。

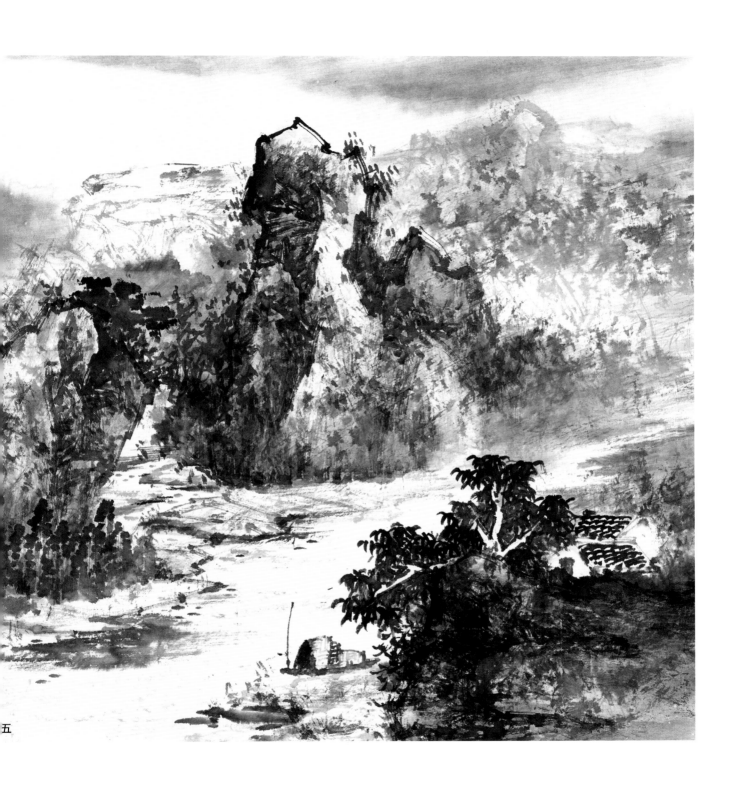

五

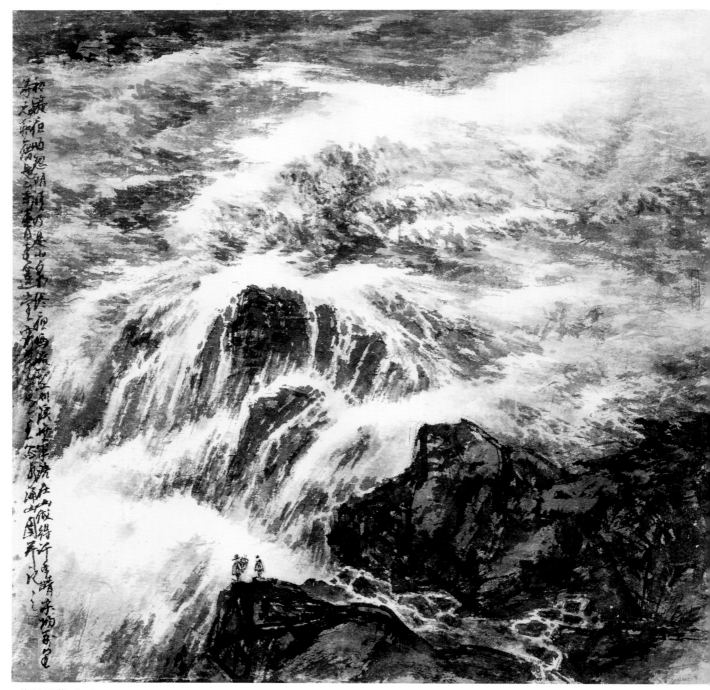

作品示范（一）

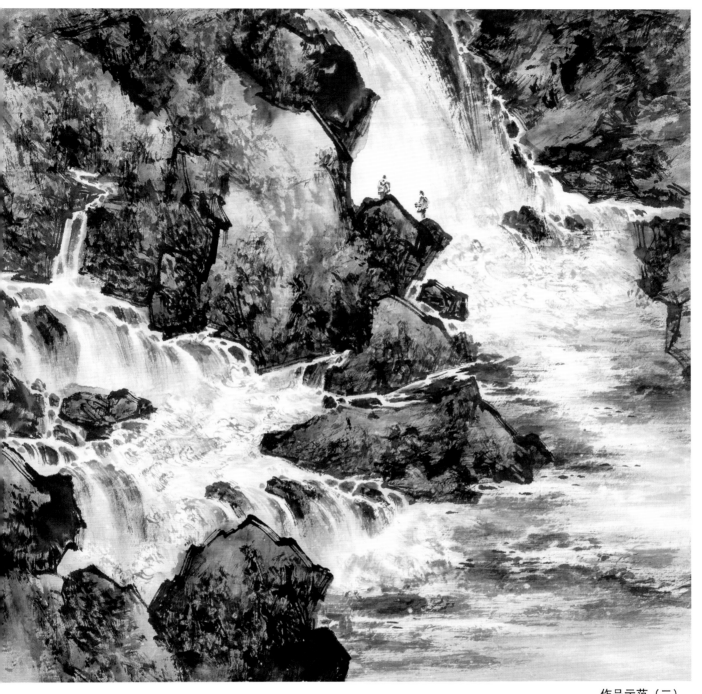

作品示范（二）

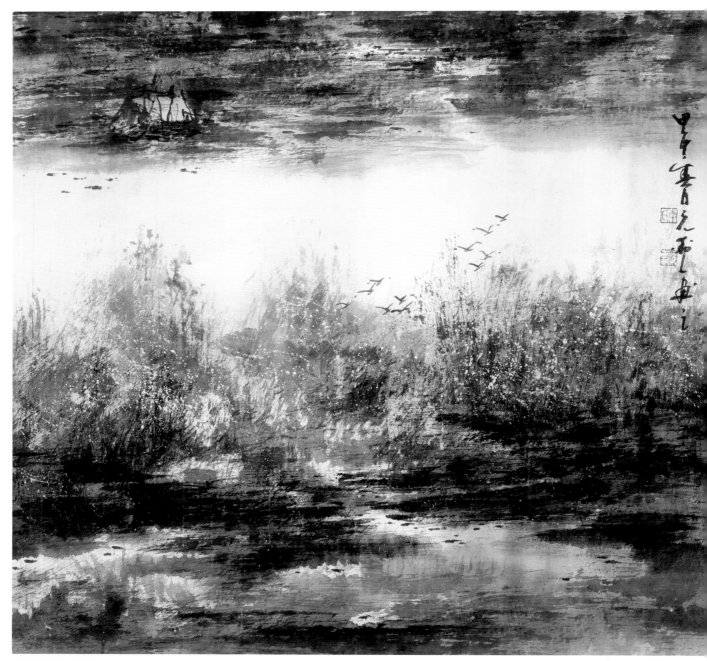

作品示范（三）

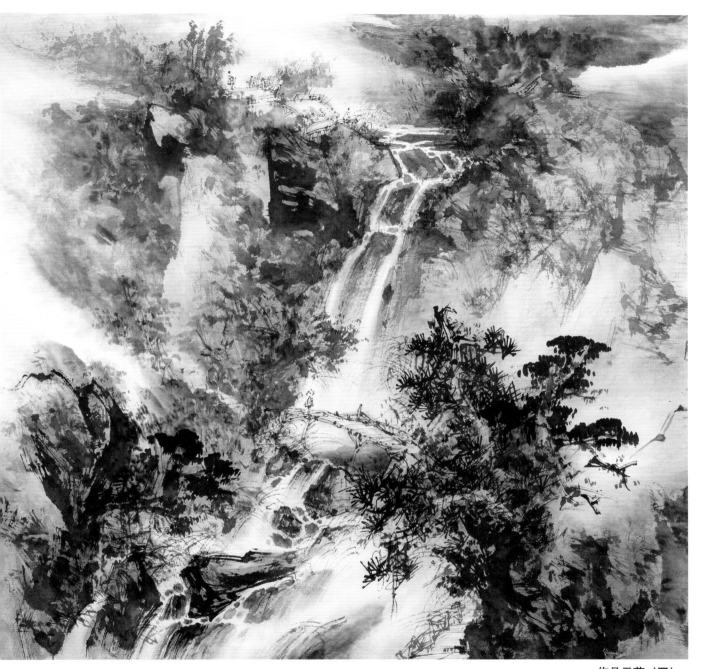

作品示范（四）

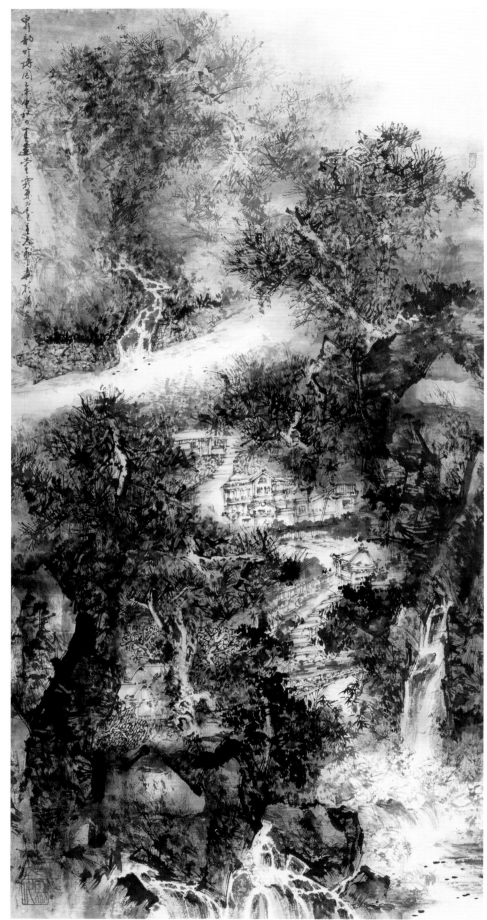

作品示范（五）

42

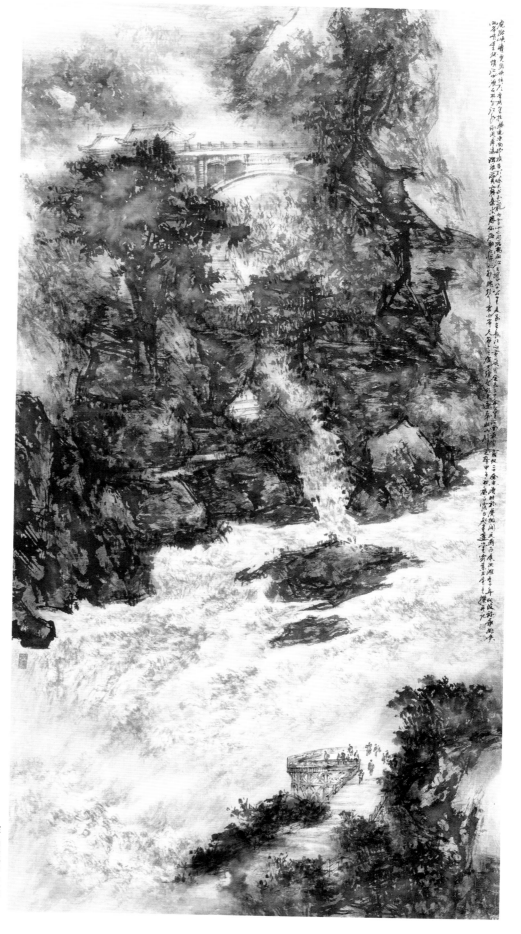

作品示范（六）

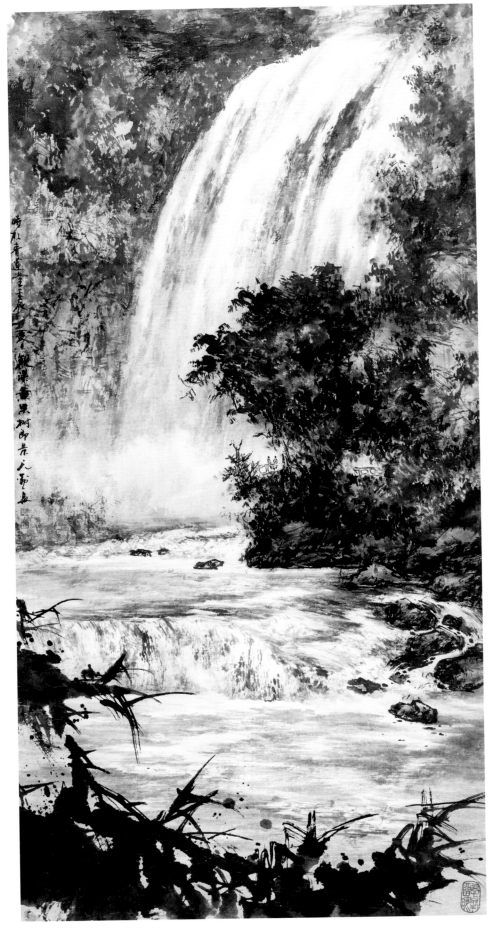

作品示范（七）

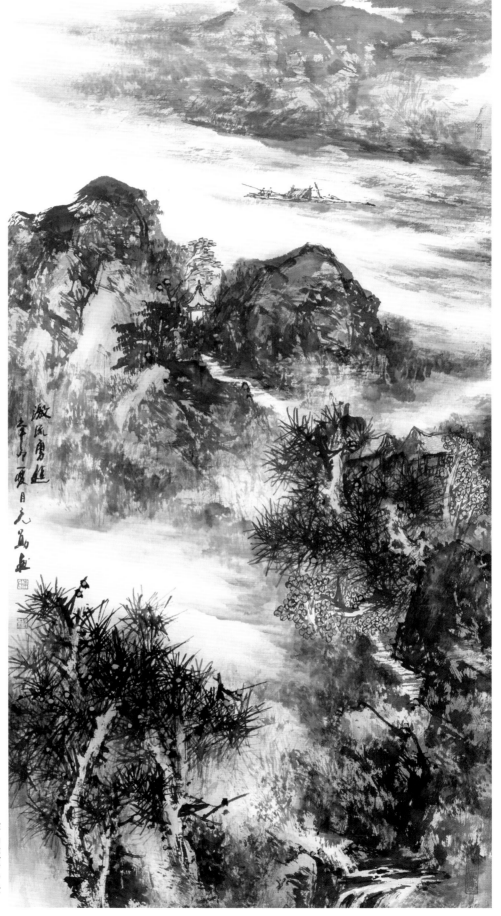

激流勇進
辛巳一硯目元勛寫

作品示范（八）

图书在版编目(CIP)数据

泉瀑/李元勋著.－－上海:上海书画出版社,2016.8
(中国画入门)
ISBN 978-7-5479-1311-6

Ⅰ.①泉… Ⅱ.①李… Ⅲ.①山水画－国画技法Ⅳ.
①J212.26

中国版本图书馆CIP数据核字(2016)第167785号

中国画入门·泉瀑

李元勋　著

责任编辑	孙　扬
复　审	王　彬
封面设计	杨关麟
技术编辑	包赛明

出版发行	上 海 世 纪 出 版 集 团 上海书画出版社
地址	上海市延安西路593号　200050
网址	www.ewen.co www.shshuhua.com
E-mail	shcpph@163.com
制版	上海文高文化发展有限公司
印刷	苏州工业园区美柯乐制版印务有限责任公司
经销	各地新华书店
开本	889×1194　1/16
印张	3
版次	2016年8月第1版　2019年1月第3次印刷
印数	7,101－9,900
书号	ISBN 978-7-5479-1311-6
定价	22.00元

若有印刷、装订质量问题、请与承印厂联系